PROJET
DES
EMBELLISSEMENS
DE LA VILLE
ET FAUXBOURGS
DE PARIS.

Principale Entrée des Thuilleries.

AGE 71. de la premiere Partie, j'ai proposé de percer une rue en face du Vestibule du Vieux Louvre, & en ligne directe de la principale Entrée des Thuilleries.

J'ajoute que pour rendre cette Entrée convenable, il faut d'abord abat-

PROJET
DES EMBELLISSEMENS DE LA VILLE ET FAUXBOURGS DE PARIS;

Par M. PONCET DE LA GRAVE, Avocat au Parlement.

SECONDE PARTIE.

*Non equidem hoc studeo, bullatis ut mihi nugis
Pagina turgescat, dare pondus idonea fumo.*
 Auli Persii Flacci. Sat. 5.

A PARIS,
Chez DUCHESNE, Libraire, rue S. Jacques,
au-dessous de la Fontaine S. Benoît,
au Temple du Goût.

M. DCC. LVI.
Avec Approbation & Privilège du Roi.

tre les petits murs qui forment les cours; ensuite toutes les petites maisons ou baraques qui ont été construites, tant dans l'intérieur que dans l'extérieur, de façon que la Façade demeure totalement dégagée. N'est-il pas ridicule que la vûe d'un aussi superbe Palais soit bornée par un assemblage ridicule de mauvaises baraques construites presque sous ses murs? N'est-ce pas démontrer à toute l'Europe, qu'occupé du frivole, notre esprit n'a rien de solide?

Qu'on abatte donc tout ce qui borne la vûe de ce superbe Palais, jusqu'à l'alignement de la rue S. Nicaise, & dans toute la largeur de la perspective ; qu'on forme alors une magnifique Place, ornée de deux Fontaines, & qu'on substitue au mur actuel, qui renferme les trois cours, une grille dans toute la

longueur, observant de construire trois Portes de marbre blanc, d'une hauteur proportionnée, ornées de Statues.

On pourroit, par exemple, placer sur celle du milieu, la Statue pédestre du Roi, avec des Attributs relatifs.

Sur la seconde & la troisiéme, deux Anges colossalles qui soutiendront l'Ecusson de France & de Navarre, couronné de lauriers.

Je ne propose pas de placer des Inscriptions sur les Portes, parce que la beauté du Palais annonce assez la grandeur du Maître.

Il seroit ensuite à propos de faire regratter entierement la Façade, de mettre des Balcons à toutes les fenêtres, & de substituer des glaces ou des verres blancs à la moderne, aux petits carreaux qui existent. N'y aura-t-il donc que les

Palais de nos Financiers dont le dehors soit marqué par le faste, & dont l'intérieur soit embelli par un luxe des plus recherchés ? Celui de nos Rois leur sera-t-il inférieur, & joindrons-nous au chagrin que nous cause l'absence du Prince le plus chéri, celui de voir bientôt tomber en ruine le seul Edifice qu'il a honoré de son séjour à Paris ?

Rue de Venise, Quartier S. Martin.

LA beauté d'une ville consiste autant dans l'alignement des rues, que dans la beauté des édifices, c'est un fait qui n'est pas contesté. Un second aussi vrai, c'est que la liberté de la communication d'un quartier à l'autre consiste dans les rues transversalles.

D'après ce principe, il est évident

que plus le nombre en est grand, plus on trouve de facilité dans le commerce.

Il est, par exemple, très-aisé à un homme, qui, de la rue S. Jacques, a affaire dans celle de la Harpe, de traverser par une des rues qui servent de communication, parce qu'elles sont en grand nombre.

Au contraire, il est très-difficile à celui, qui, de la rue S. Martin, a à passer dans la rue S. Denis, d'y pénétrer sans faire un grand circuit. Pour s'en convaincre, il suffit de savoir que depuis le commencement de la rue S. Martin jusqu'à S. Nicolas des Champs il n'y a que trois rues transversalles, qui sont les rues d'Aubry-le-Boucher, aux Ours & Grenetta. Ce nombre ne me paroît pas suffisant, & je crois qu'il seroit à propos

pour faciliter la communication mutuelle des deux rues, de percer le Cul-de-Sac de la rue de Venife, qui, de la rue S. Martin, traverfant celle du Quincampoix, iroit joindre la rue S. Denis, & procureroit un débouché commode pour les Marchés voifins.

Au refte, cette communication peut être établie à très-peu de frais ; car il fuffiroit, je penfe, de démolir deux maifons dans l'alignement, & d'élargir la rue, très-courte en elle-même, dans toute fa longueur. Pour être perfuadé de l'utilité de la rue que je propofe de former, il fuffira de confulter le Commiffaire du quartier & quelques Notables Bourgeois des deux rues dont il eft queftion.

Place du Louvre.

LA Colonnade du Louvre va nous être rendue, & tout Paris voit avec admiration les échaffaudages destinés à finir & à réparer ce Chef-d'œuvre d'Architecture, dont peut-être on sera charmé de trouver ici la description que nous a donnée Germain Brice. » Cette ma-
» gnifique Façade, *dit-il*, est compo-
» sée d'un rez de chaussée pareil à celui
» des autres Façades de l'ancien Bâti-
» ment, & d'un grand ordre au-dessus,
» enrichi de Colonnes Corinthiennes,
» couplées avec des pilastres qui y ré-
» pondent; elle est de quatre-vingt-sept
» toises & demie de longueur, divisée
» par trois corps avancés, & par deux
» Péristiles ou Portiques, à la maniere

» des Grecs ; à sçavoir, deux corps
» avancés aux extrémités, & un autre
» au milieu, où la principale entrée se
» trouve de ce côté-là, par un grand
» Vestibule sans colonnes, pour en sou-
» tenir la voûte, qui n'est pas encore
» achevée.

» Le Corps avancé du milieu est orné
» de huit Colonnes couplées comme
» tout le reste, & terminé par un grand
» fronton, dont la cimaise est formée
» de deux seules pierres d'une grandeur
» prodigieuse, qui n'ont point de pa-
» reilles dans tous les Edifices modernes;
» elles ont chacune cinquante-quatre
» pieds de longueur, sur huit de large,
» & dix-huit pouces d'épaisseur seule-
» ment : on les a tirées des Carrieres de
» Meudon, où elles ne faisoient qu'un
» seul bloc, que l'on coupa en deux, par

» le moyen d'une scie d'une invention
» nouvelle, & très-ingénieuse ; & elles
» ne furent posées que dans le mois de
» Septembre de l'année 1674.

» On auroit peut-être eu bien de l'em-
» barras à les poser entieres, sans le se-
» cours de *Ponce Cliquin*, habile Char-
» pentier, qui en vint heureusement à
» bout, avec une machine de son inven-
» tion, à peu près semblable à une autre
» qu'il avoit trouvée quelques années
» auparavant, pour un Cheval de bronze
» amené de Nanci. La Machine dont il
» s'est servi pour voiturer ces deux pro-
» digieuses pierres, & pour les guinder
» jusqu'au lieu où elles devoient être
» posées, a paru si singuliere aux Sça-
» vans, que pour en conserver la mé-
» moire, Claude Perault, premier Ar-
» chitecte du Roi, en a fait graver une

» Estampe, qui se trouve dans la der-
» niere édition de son Vitruve, traduit
» & commenté, &c.

» Entre les trois Corps avancés, il y
» a, comme on l'a déja dit, deux Péris-
» tiles de colonnes Corinthiennes, cou-
» plées pour une plus grande solidité;
» lesquels se communiquent par le
» moyen d'un petit coridor ingénieuse-
» ment pratiqué, dans l'épaisseur du
» massif, au-dessus de la grande Porte ou
» ouverture du milieu. Ces belles Co-
» lonnades Corinthiennes qui sont can-
» nelées, ont 3 pieds 7 pouces de dia-
» mètre, & forment de chaque côté deux
» grands Péristiles ou Portiques de vingt-
» deux toises de longueur, sur douze
» piés de largeur chacun; dont les Pla-
» fonds, soutenus par les architraves en
» poutres, sont d'une hardiesse & d'une
» beauté supérieure.

» Rien n'est plus digne d'admiration
» que les excellentes sculptures que l'on
» y a distribuées par tout, qui sont d'un
» choix convenable à l'ordre Corin-
» thien, lesquelles ont été exécutées
» avec un soin extrême & une propreté
» toute particuliere.

» Les pierres de tout cet Edifice sont
» appareillées avec tant d'art & de cor-
» rection qu'elles semblent ne faire qu'un
» même corps, & l'on a caché les join-
» tes, montant si à propos dans les coins
» des pilastres & dans les bandeaux des
» niches, que les assises paroissent d'une
» seule piéce dans toutes les Faces du
» Bâtiment.

» La même ordonnance d'Architec-
» ture est observée par-tout dans les
» chapiteaux : tous les ornemens sont
» recherchés & terminés d'une maniere

,, admirable.

» admirable. Les Architectes de ce Bâ-
» timent furent Louis Levau, né à Pa-
» ris, & François Dorbai son éleve. «

Voilà comme Brice termine la description de ce superbe Edifice, dont il rapporte beaucoup d'autres particularités, mais qui sont étrangeres à mon sujet ; j'ajouterai seulement qu'il porte ses regrets sur ce chef-d'œuvre comme sur un objet abandonné : nous pensions comme lui il y a très-peu de tems, mais par les soins de M. le Marquis de Marigni, Sur-Intendant des Bâtimens de S. M. nous verrons bientôt cet Edifice porté à sa perfection. Il ne restera que la construction d'une Place pour laisser à l'œil la liberté de contempler la Colonnade dans toute son étendue. Je vais en donner le plan en racourci. Le sacrifice de quelques maisons ne doit pas nous priver de la satisfaction de voir cet ouvrage perfectionné.

II. Partie. B

Plan de la Place.

JE crois d'abord qu'il est à propos d'abattre, avec l'Hôtel des Postes & toutes les maisons qui se trouvent dans l'alignement jusqu'au bout de la Colonnade, les Ecuries de la Reine, le Garde-Meubles, & tous les Bâtimens qui y sont contigus, jusqu'au Quai de l'Ecole: ensuite l'alignement de la rue des Poulies, jusqu'au même Quai; observant de découvrir le Frontispice de l'Eglise S. Germain l'Auxerrois, qui, regratté, produiroit un bel effet. On objectera peut-être, je dis peut-être, parce que l'objection ne seroit pas sensée, que je propose une Place qui seroit très-coûteuse, & qui occasionneroit aux Particuliers desquels on abatteroit les maisons, un

dérangement total dans leur fortune ; je réponds à cela que non seulement la Caisse des Embellissemens, après une préalable estimation, payera comptant les maisons qu'on abattra, mais qu'encore elle permettra aux Propriétaires d'emporter tous leurs matériaux pour bâtir ailleurs, s'ils le jugent à propos, à condition néanmoins qu'ils feront eux-mêmes les frais de la démolition. Dans les deux cas, au surplus, il leur sera libre d'opter.

Lorsque, par le renversement des maisons, le sol de la Place se trouvera régulier, la Caisse des Embellissemens fera bâtir à celles qui resteront, des Façades uniformes, & on placera deux Fontaines dans des endroits convenables, observant de les faire construire dans un genre proportionné à la beauté de la Place.

Vûe en perspective de la principale Entrée.

IL ne suffit pas d'avoir fait finir le Louvre & d'avoir orné le Frontispice d'une Place, il faut encore une avenue à ce Palais. Que seroit-ce, en effet, si on ne pouvoit le découvrir que de très-près ? je pense donc qu'il convient de percer une nouvelle rue, en direction de la principale entrée, dont l'issue sera dans la rue & en perspective de l'Hôtel des Monnoyes. Cette rue doit être très-large, & les Façades des maisons doivent être dans le même goût que la Colonnade : qu'on juge idéalement de l'effet que produiroit une telle décoration. Que seroit-ce si on le voyoit réellement ?

Hôtel des Monnoyes.

LA ville de Paris est sans contredit la seule dans le Royaume qui ait un Hôtel des Monnoyes en aussi mauvais état ; par-tout ailleurs ce sont des Bâtimens immenses, & qu'on va voir par curiosité.

Il faudroit donc en faire construire un dans le même endroit où est celui qui existe, observant de placer la principale Entrée vis-à-vis celle du Louvre : elles se prêteroient un ornement mutuel.

Portail de l'Eglife de S. Martin des Champs.

ON a de la peine à concevoir la raifon qui peut engager les Religieux Bénédictins de S. Martin des Champs à laiffer le Portail de leur Eglife imparfait : ce n'eft affurément pas le défaut des fonds ; car ce Prieuré eft riche. Il faut donc néceffairement conclure que c'eft l'effet d'une négligence volontaire, qu'il feroit très à propos de faire ceffer, par la conftruction d'un Portail convenable à la beauté de l'Edifice. Les Pilaftres commencés dans la cour qui précede l'Eglife ne doivent pas être négligés ; ils procureront un ornement au Bâtiment, & un embelliffement à cette partie de la rue S. Martin.

Hôpital des Quinze-Vingts.

Avant que d'entrer dans le détail des Embelliſſemens que je crois à propos de faire à l'Hôpital des Quinze-Vingts; je vais tâcher de détruire l'idée fabuleuſe que toute la France s'eſt formée concernant ſa fondation & ſon établiſſement.

On prétend qu'en 1254. S. Louis fit bâtir cet Hôpital pour trois cents Gentils-hommes qu'il avoit ramenés de la Terre-Sainte, & que les Sarrazins avoient privés de la vue; ce qui n'eſt pas vrai-ſemblable : voici la vérité du fait.

Origine de l'Hôpital des Quinze-Vingts.

EN 1254. S. Louis fonda le fameux Hôpital des Quinze-Vingts, pour les pauvres Aveugles de Paris; quelques Auteurs disent qu'il le bâtit dans un bois, d'autres dans une piece de terre qu'il acheta près de S. Honoré. Cette terre relevoit de l'Evêque de Paris, qui avoit tous les ans quatre septiers de bled & deux d'avoine.

Cet Hôpital fut terminé en 1260. & le Roi S. Louis, par ses Lettres du mois de Juin de la même année, pour obtenir de l'Evêque l'amortissement du lieu & de la rente, lui donna cent sols parisis de rente, à prendre sur la Prévôté de Paris.

40 *Observations.*

La Chapelle fut bâtie la même année & dédiée à S. Remi. Le Roi S. Louis y établit pour Chapelain, par ses Lettres du mois de Mars, Jean Buram, ci-devant Chapelain dans l'Eglise de S. Jacques de Paris.

Plusieurs Ecrivains modernes ont prétendu mal à propos que S. Louis fonda cet Hôpital pour trois cents Chevaliers à qui les Sarrazins avoient crevé les yeux pendant sa captivité : mais c'est une fable. En effet, il n'en est rien dit dans aucun Titre, ni dans les Historiens contemporains à cet établissement. Il paroît au contraire par la description d'un Poëte de ce temps-là, que ces Aveugles alloient dès-lors mandier par les rues & dans les Eglises ; ce qui ne convient nullement à des personnes d'extraction noble, à la subsistance desquelles S. Louis

auroit fans doute pourvû d'une façon plus convenable à leur naiffance ; auffi eft-il dit que ces Aveugles étoient des pauvres de la ville de Paris.

S. Louis dota cet Hôpital de trente livres parifis de rente, fur fon Thréfor, pour leur potage & autres befoins, & ordonna par fes Lettres qui contiennent cette donation, dattées de Melun au mois de Mars 1269. que le nombre des trois cents pauvres par lui établis en cette Maifon, y feroient toujours confervés, & que les places vacantes feroient remplies à la nomination du grand Aumônier de France, qu'il avoit établi Vifiteur de cette Maifon.

Rien fans doute n'eft plus précis que les termes de cet établiffement. Voici encore la façon dont S. Louis s'explique lorfqu'en 1269. il dote, comme je

44 *Observations.*

viens de le dire, cet Hôpital de trente livres de rente.

Ludovicus, Dei gratiâ, Francorum Rex : notum facimus universis tam præsentibus quàm futuris quod, &c... congregationi pauperum Cæcorum Parisiis, ad opus potagii eorumdem dedimus & concessimus trigenta libras parisienses annui reditus habendas, &c.

Je crois que ce mot *pauperum Cæcorum* ne convient assurément pas à des Chevaliers, qui, quand même ils auroient perdu la vûe en Palestine, seroient néanmoins, de retour en France, assez riches pour ne pas être réduits à demeurer dans un Hôpital, doté de trente livres parisis de rente seulement.

A ce témoignage de S. Louis, on peut encore joindre celui du Pape Clément IV. dont voici les termes insérés

dans une Bulle en datte du mois d'Octobre 1264. *Clemens Episcopus*, &c.... *Ludovico Regi Francorum qui in honorem illustr... B. Remigii hospitalem domum ad substentationem Cæcorum pauperum*, &c.

On trouve la même preuve dans un échange fait par cet Hôpital avec l'Eglise S. Germain l'Auxerrois en 1282. & dans une Bulle du Pape Jean XXIII. en datte du mois de Novembre 1412. A toutes ces autorités qui suffisent sans doute pour démontrer le peu de fondement de la commune idée, établie sur la fondation de cet Hôpital, on peut encore ajoûter l'Acte de réformation de cette Maison de l'année 1508. & il ne restera aucun doute sur sa véritable origine. Passons à présent aux Embellissemens que je propose de faire à cet Hôpital ; ce sera y ajoûter quelque chose

à ceux

à ceux que ses Administrateurs lui prodiguent depuis long-tems avec beaucoup de goût & d'économie.

Les ouvrages immenses qu'on fait dans l'Hôpital des Quinze-Vingts annoncent sans doute la construction d'une nouvelle Eglise & d'une nouvelle Porte d'entrée pour la premiere cour de ce Bâtiment ; mais comme les Administrateurs, en cela très-prudents, commencent par remplir l'utile, & que probablement l'agréable ou moins nécessaire ne sera exécuté qu'à l'avenir, je crois à propos, pour former un point de vue agréable à la rue de Richelieu, une des plus belles de Paris, devoir proposer de construire sur le plan de la nouvelle Eglise qui sera incessamment dressé, un Portail des plus magnifiques, & une Porte d'entrée pour l'Hôpital, aux frais

& dépens de la Caisse des Embellissemens de Paris.

J'ai deux objets, en proposant l'exécution de ces édifices : le premier, comme j'ai déja dit, de procurer à la rue de Richelieu un point de vue qu'il faudra même rendre plus parfait, en érigeant un Arc de triomphe à l'autre extrémité du côté du rempart; & l'autre, d'embellir cette partie de la rue S. Honoré.

A cette occasion, je dois représenter combien le Marché qui se tient dans cette rue est mal situé, puisque, non-seulement c'est l'endroit le plus resserré, mais encore le plus frequenté, à cause du Palais Royal, des Thuilleries, & du nombre considérable d'Hôtels situés dans ce magnifique quartier : feu M. le Chancelier Daguesseau l'avoit si bien senti, que ce fut à cette occasion, &

pour le supprimer, qu'il fit construire à grands frais le Marché qui porte son nom au commencement du Fauxbourg S. Honoré. Ce Ministre ne put cependant pas réussir, malgré l'autorité qu'il avoit, & le changement qu'il desiroit n'eut pas lieu. Ainsi il y a toute apparence que personne après lui n'a voulu tenter ce à quoi il n'avoit pas pû donner la derniere main. Toutes ces circonstances réunies ne me rebuttent pas, & sans sonder les moyens qu'avoit employés ce Ministre pour conduire ce projet à sa fin, je vais faire part des miens que j'ai la vanité de croire immanquables; je laisse au public le soin d'en juger.

Projet pour transférer le Marché des Quinze-Vingts à celui Daguesseau.

IL faudra d'abord faire rendre un Arrêt du Conseil, par lequel le Roi transférera le Marché des Quinze-Vingts dans celui Daguesseau, fauxbourg S. Honoré, avec très-expresses inhibitions à tous Marchands ou Revendeurs, de quelque marchandise que ce soit, d'étaller, vendre ou débiter aucunes légumes, poissons, ou autres denrées dans la rue S. Honoré, vis-à-vis les Quinze-Vingts, ou dans les rues adjacentes, sous peine de confiscation des marchandises, dont la moitié au profit de l'Hôtel-Dieu, l'autre moitié pour les soldats du Guet qui assisteront à la saisie

156 *Observations.*

& douze livres d'amende, tant pour payer la Vacation du Commiſſaire du quartier, que pour les autres frais.

2°. Si on eſt trouvé une ſeconde fois en contravention; l'amende ſera de vingt-quatre livres & de ſix ſemaines de priſon.

3°. Enjoint au Commiſſaire de tenir la main à l'exécution de l'Arrêt, & de ſe faire prêter main forte par tel nombre de ſoldats du Guet qu'il conviendra.

4°. Défenſes à tout Jardinier de vendre ou faire vendre des légumes, ou tout autre denrée ſur des chevaux, en parcourant les rues de Paris, ſous les peines ci-deſſus énoncées.

5°. Et pour engager les Marchands Jardiniers & autres à ſe tranſporter au Marché Dagueſſeau, les Jardiniers ne

payeront rien de leur place pour étaler pendant quatre ans, & les Fruitiers-Orangers qui voudront y aller fixer leur demeure, auront aussi pendant quatre ans *gratis* une boutique & un logement convenable dans le Bâtiment du Marché. Voilà je pense les moyens les plus propres à faire réussir le changement proposé. L'intérêt est la mesure des actions ; ce mobile réunira les Marchands Jardiniers & les Fruitiers-Orangers l'espace de quatre années, suffira pour établir ce Marché d'une façon stable, & après ce temps-là l'habitude sera formée, & les choses iront leur train ordinaire.

Suppression des Chaînes placées au coin de plusieurs rues.

JE ne puis voir sans indignation des chaînes placées au coin des rues ; sans cesse elles me rappellent l'époque fatal de 1648. sans cesse je me représente cette fameuse journée des Barricades, qui causa tant de désordres dans Paris, tant de maux à la France, & un si prodigieux bouleversement à la Cour.

Je crois, & tout le monde pense avec raison, qu'il seroit à propos de supprimer des marques trop connues d'un tems dont on doit toujours craindre le retour, & dont, autant qu'il est possible, il faut effacer le souvenir.

Ceux qui ignorent les causes de la journée des Barricades seront peut-être

charmés d'en trouver ici le récit, que j'ai pris dans l'Histoire du Président Henault.

On avoit retenu les gâges des Officiers du Parlement ; le peuple accablé par les impôts les excitoit, & entr'autres Edits bursaux, l'Edit de création de douze Charges de Maître des Requêtes, auquel ceux de ce Corps avoient formé opposition dès le 17 Janvier 1648. donna lieu aux premiers mouvemens.

Le Parlement de Paris rendit deux Arrêts d'union avec les Parlemens & autres Compagnies du Royaume, l'un du 13 Mai, l'autre du 15 Juin. Les Présidens Gayan & Barillon avoient été arrêtés dès le commencement de l'année, sans que cela eut eu de suites. Le Cardinal Mazarin crut que le jour que l'on chantoit le *Te Deum* à Notre-Dame

pour le gain de la Bataille de Lens, qui étoit le 26 Août, seroit une occasion favorable pour faire arrêter deux autres membres du Parlement. On fit donc arrêter le Président Potier de Blancmenil, & Broussel; le premier, neveu de l'Evêque de Beauvais, ne pouvoit pardonner à la Reine le dégoût qui lui avoit pris pour son oncle au commencement de la Régence; le second n'ayant pour tout mérite que sa pauvreté & beaucoup de hardiesse, étoit mécontent de la Régente, qui avoit refusé une Compagnie aux Gardes à son fils. Cet emprisonnement fit plus de bruit qu'on ne s'y étoit attendu, le peuple les redemanda; bientôt les chaînes furent tendues dans Paris. C'est ce qu'on appelle *la Journée des Barricades*, & la Reine fut forcée à rendre les prisonniers.

Palais des Sçavans.

C'EST sans doute un nouvel être qu'un Palais des Sçavans, & personne avant moi n'avoit, je crois, pensé de proposer d'élever un pareil Edifice; je suis même persuadé qu'à la simple lecture du titre de cet article, tout Lecteur s'écriera que mon idée est des plus extraordinaire, & qu'il n'est pas concevable quel usage je prétends faire d'un Palais des Sçavans.

Si je veux, *dira-t-il*, les loger tous ensemble, mon projet n'a rien d'admirable, rien qui tende à l'embellissement de la Capitale, que le Bâtiment en lui-même : si je veux leur procurer un lieu pour y tenir leurs Assemblées, mon idée est inutile, & en effet le Roi ne leur

a-t-il pas accordé dans son Palais, *au Louvre*, un appartement qui sera toujours pour eux plus honorable que l'Edifice le plus somptueux, sous les yeux de leur Protecteur, de leur Maître dans son propre Palais ? l'Académie, & par conséquent les Académiciens n'ont-ils pas un logement qui puisse les flatter ? Faut-il leur élever un autre Edifice, & les Sçavans doivent-ils avoir d'autre distinction que celle que leur mérite & leurs talens leur procure ?

Je conviens du principe. Voilà ma réponse ; mais en même-temps je demande à celui qui me fait cette objection.

Les Sçavans ne peuvent-ils donc pas, & ne doivent-ils pas même espérer de leur zèle & de leurs travaux littéraires une récompense, autant qu'il est possi-

ble, proportionnée à leur mérite personnel ? oui, sans doute, & je ne crois pas qu'il se trouve de Philosophe assez cinique pour contrarier une pareille proposition.

D'après ce raisonnement décisif, cherchons quel prix nous pouvons accorder à ces grands hommes, à ces génies élevés que la nature a doué des qualités éminentes, & que l'art, de concert avec leur application, ont portés au plus haut point de la conception humaine.

Nous contenterons-nous de leur prodiguer ces prix fondés par des Sçavans, pour des Sçavans même ; ces prix, digne but de la plus glorieuse émulation ; mais ils en ont remporté plusieurs, & la politique même littéraire a marqué le nombre des fois qu'ils peuvent y aspi-

rer, pour ne pas allarmer les talens naissans de ceux qui se proposent d'y parvenir ; d'ailleurs, Juges nés des productions de leurs patriotes, de leurs concitoyens, des étrangers même ; car la science est de toute nation, & ne méconnoît que les ignares ; ils en sont les distributeurs. On ne peut donc pas se proposer de leur accorder ce qui leur appartient, ce dont enfin ils sont en possession.

Laisserons-nous à leurs Ouvrages le soin de transmettre leurs noms & leur sçavoir à nos neveux, & penserons nous que la gloire d'être lû & de vivre même après leur mort, soit pour eux le dernier période de gloire qu'il leur soit permis de desirer, & auquel ils puissent se promettre d'atteindre ?

Je ne crois pas que ce sentiment soit

universel ; je conviens cependant qu'il est beau, qu'il est grand & qu'il est glorieux de ne devoir sa réputation qu'à son sçavoir, qu'à ses talens, qu'à soi-même ; cette idée est bien en état de flatter notre amour propre, mais elle n'exclut pas le desir juste d'attendre du Souverain, & après lui, des gens de Lettres, & de la voix publique, une récompense, une marque distinctive ; enfin, qui, en honorant les talens & la science dans les Sçavans même, porte dans le cœur de tous les hommes la louable ambition de parvenir au même degré de science, & par conséquent au même prix, fruit du discernement du Souverain, & du mérite de celui qui le reçoit ?

Il faut donc trouver quelque chose qui soit, si je puis m'exprimer ainsi, au-dessus d'eux-mêmes, & à l'abri, du

moins pour un tems, de l'inconstance des François, des hommes en général; car chaque nation a un vice dominant, & la legereté a bien des sujets, au-dessus même de leurs Ouvrages, non pas relativement à leur excellence, ni conséquemment à leur utilité; mais pour prévenir l'oubli dans lequel plusieurs, malgré leur mérite, ont été précipités. Il est vrai que quelquefois des Sçavans judicieux en sortent quelqu'un de la poussiere dans laquelle ils sont ensevelis, mais pour un que nous voyons reparoître, combien n'y en a-t-il pas qui languissent dans une nuit qui sera peut-être pour eux éternelle?

Prévenons donc, autant qu'il sera en nous, une injustice aussi criante pour les Sçavans qui existent, ou que nous nous rappellons avoir vécu parmi nous,

& auſquels nous devons toute la gloire & tous les ſuccès de la Littérature Françoiſe. Accordons aux manes des uns ce que nous devons aux talens des autres, & d'âge en âge montrons aux étrangers, que nous ſçavons connoître le vrai mérite, & que les Sciences chez nous conduiſent à la gloire, quelles ſont leurs grades, leur prix & leurs récompenſes, & que la frivolité qu'on nous reproche eſt plutôt l'effet d'une baſſe jalouſie, que l'ouvrage de la réflexion & du diſcernement.

Revenons donc au Palais des Sçavans que je propoſe de conſtruire, & voyons ſi l'uſage auquel je les deſtine eſt louable.

Eriger des Statues aux grands hommes, leur dreſſer des colonnes, ou les faire paſſer par l'impreſſion des couleurs

imitatives des traits de la nature, jusqu'aux temps les plus reculés, c'est un usage qui chez les Romains, tout comme chez toutes les autres nations, n'a pas d'origine connue, & les hommes en général ont tellement attaché à un de ces trois objets l'idée de la grandeur, que l'on ne voit jamais une Statue, une colonne, ou un ancien portrait, sans être naturellement curieux de sçavoir à l'honneur de qui on a élevé les deux premiers objets, ou qui est représenté dans le portrait qui est sous nos yeux.

Nous pouvons donc conclure, à l'imitation de plusieurs villes des Provinces Françoises, notamment à l'instar de celle de Toulouse, qui figure très-bien dans le monde littéraire, qu'il seroit beau & à propos d'ériger des Statues à tous les Sçavans, qui, par leurs talens

ou par l'utilité de leurs Ouvrages, se distinguent du reste des hommes, ou procurent à la Nation des avantages réels.

Que ne devons-nous pas, par exemple, au célebre & sçavant... mais ne nommons personne, il n'est pas de mon ressort de fixer le rang des Sçavans; content de les admirer, je cherche dans leurs Ouvrages le beau feu qui les anime, & profitant, autant qu'il est en moi, des instructions qu'ils m'y donnent, je tâche, si je ne puis les imiter, de les suivre du moins de loin; pour être au-dessous d'eux on n'est pas ignorant, & l'on peut bien être utile à sa Patrie, sans être aussi sçavant qu'eux.

Plan du Palais des Sçavans.

APrès avoir déterminé d'ériger des Statues aux Sçavans, il faut leur assigner pour perpétuelle demeure un asile assuré & exempt de toute variation; pour cela, je propose de faire construire dans un endroit commode un Palais, dont voici le plan en racourci.

Je suppose un emplacement à peu près égal, ou plus étendu, s'il est possible, que celui qu'occupe la Bibliotheque du Roi; par exemple, celui où est actuellement le College Royal, à moitié bâti, celui du College des Trois-Evêques, communément appellé de Cambrai, cinq ou six mauvaises maisons jusqu'à la rue S. Jacques, & un terrain vague qui est du côté de la rue S. Jean-

de-Beauvais ; cet espace est considérable, & formeroit une Place très-étendue entre ces deux rues ; il faudroit donc démolir tous les bâtimens dont je viens de parler ; alors voici comme je conçois la construction du Palais : former une élévation en voûte d'environ six pieds sur toute la surface du terrain, sur laquelle on éleveroit un quarré parfait de bâtimens de cinquante pieds de hauteur pour l'intérieur, l'extérieur ou comble en proportion, sans cependant d'étage visible au-dessus, à moins qu'il ne fût caché par la balustrade qui terminera le Bâtiment ; sur la Place & à l'entrée principale un perron, & dans toute la longueur de la façade un rang de colonnes d'une hauteur proportionnée, avec des pieds d'estaux de distance en distance, pour y placer les Statues des

premiers Ecrivains connus dans le monde littéraire en général ; tels, par exemple, que César, Tite-Live, Strabon, Horace, Virgile, Ovide, Perse, Juvénal, Cicéron, Démosthène, &c. sur la cimaise de la Porte, formée par un Arc de triomphe, orné de tous les Attributs des beaux arts, la Statue pédestre du Roi, pour inscription ces mots seuls & qui en disent assez.

Le Roi Protecteur :

Et au-dessous :

Palais des Sçavans fondé par Louis XV. Roi de France & de Navarre, l'an 175

Dans l'intérieur, que je suppose voûté en entier, & dont les fenêtres, quoique grandes, seront placées à dix pieds

au-dessus du niveau du sol, il faudra élever tout au tour, dans toute la longueur & des deux côtés, un massif en marbre d'environ quatre pieds de haut au plus; cela fait, on placera dans une distance proportionnée les Statues de ceux que le Roi jugera à propos d'y admettre, & au-dessous sur la face du pied d'estal figuré, une inscription en lettres d'or, contenant le nom, surnom, qualité & pays, de celui qu'elle représentera, le genre de science dans lequel il aura excellé, le temps dans lequel il aura vécu, & celui de sa mort.

Au-dessus de ces Statues collosales, on placera les Bustes de tous les grands hommes que la France a produits jusqu'à présent, avec une inscription au-dessous.

La perspective de toutes les Salles, ou de la Salle, car il ne doit y en avoir

qu'une continuée, sera toujours remplie par la Statue du Roi, observant de l'élever un peu plus que les autres; on ne sçauroit trop multiplier la vue de ce bon Prince, & je ne crois pas qu'on blâme l'excès dans ce genre.

Voilà à quoi je destine le Palais des Sçavans; Rome n'avoit-elle pas le Capitole figuratif de l'Edifice que je propose? la Capitale des François doit-elle donc le céder à la Maîtresse du monde, sa rivale depuis long temps? elle doit non-seulement l'égaler, mais encore la surpasser.

Suppression des Fontaines, Puits & Croix qui embarrassent la voie publique.

La voye publique ne sçauroit être trop aisée à Paris, & l'embarras continuel occasionné tant par les Carosses, qui sont en grand nombre, que par les Charettes ou autres voitures, même dans les rues les plus larges, en est une preuve non équivoque : d'après ce principe, qui ne sera certainement pas contesté, je puis avancer qu'il existe dans plusieurs Places & dans différentes rues de Paris, des objets en état d'interrompre la communication, & de causer des inconvéniens qui ne sont que trop journaliers.

Je n'entrerai pas, à cet égard, dans un détail qui seroit peut-être trop long ;

je

je bornerai mes recherches aux Fontaines & aux Puits qui sont les plus mal situés ; j'ajouterai quelques réflexions sur plusieurs Croix que la dévotion publique a fait placer dans le tems, mais que la nécessité présente doit faire changer de situation ; & d'abord,

Le Puits situé dans la rue de la Pointe S. Eustache est très-mal placé & très-embarrassant pour les voitures, sur-tout dans cet endroit, qui est très-frequenté ; je pense qu'il seroit fort à propos de le faire combler, ou du moins de le faire fermer, comme les regards des Fontaines, y ajoutant une clavette bien rivée, pour prévenir tout inconvénient ; on pourroit aussi démolir dans cette petite Place la maison qui fait la pointe, pour établir une communication libre entre la rue Traînée & celle Comtesse d'Artois.

Je pourrois parler de nombre d'autres ; mais un seul suffira pour démontrer l'utilité de leur suppression.

Les Fontaines ne sont pas moins embarrassantes que les Puits; pour s'en convaincre, il suffit de représenter celle de Cambrai, située à l'entrée de la Place de ce nom, celle des Jésuites de la rue S. Antoine, celle du Pillori, & nombre d'autres. Les Croix forment aussi un article très-intéressant ; quand à cet objet, celle, par exemple, située au bout de la rue du Four S. Honoré, auprès du grand Portail S. Eustache, est très-embarrassante ; ainsi je crois qu'il conviendroit de la supprimer, & cependant pour ne pas priver le Public de l'objet de sa vénération, on pourroit la plaquer contre le mur de quelque maison voisine, comme l'est celle de la rue de la Croix des

Petits-Champs. Les Fontaines sont dans le cas d'éprouver le même changement. Voilà, je pense, le moyen le plus propre de dégager les rues & les Places de tout ce qui peut interrompre l'aisance de la communication, d'autant plus nécessaire dans une ville aussi grande que Paris, que le nombre des voitures devenant tous les jours plus considérable, il est aussi plus intéressant que les rues soient dégagées de tout embarras : nos ancêtres, montés sur leurs mules dans la même Capitale où nous vivons, n'auroient sans doute jamais nécessité une pareille réflexion, devenue cependant essentielle, vû les circonstances & le tems où nous existons.

Arche Marion.

L'Arche Marion est un passage formé par un arceau coupé, mi-ceintré, qui communique depuis la rue S. Germain l'Auxerrois jusqu'au Quai de la Mégisserie, communément appellé de la Féraille; & c'est bien à juste titre qu'on lui a donné ce surnom, puisqu'on souffre qu'une infinité de Marchands de toute espece étalent au long des gardes-fous, qui, dans le misérable état où ils sont, semblent reprocher à ceux qui pourroient y remédier les dégradations énormes qu'on exerce tous les jours sur eux; il ne faut qu'y jetter les yeux pour se convaincre de la vérité du fait que j'avance; pas une des pierres qui le forment n'a son assise entiere, & c'est avec

juste raison que, quoiqu'il soit un des plus beaux de Paris, il est cependant le plus négligé.

C'est donc sur ce Quai que l'Arche Marion procure un passage, le seul qui soit dans toute la longueur de la rue S. Germain l'Auxerrois, si on en excepte deux petites rues d'environ trois pieds de large au plus, appellées des Fuseaux & des Quenouilles, rues au reste où personne ne passe & dans lesquelles il n'y a aucune porte, de sorte que depuis le Pont-Neuf jusqu'au Grand Châtelet, pas une rue qui puisse servir de communication, pas même pour un homme à cheval, ce qui est d'autant plus incommode que ce quartier est un des plus frequentés : quand à l'Arche Marion, sur laquelle on ne peut passer que l'un après l'autre ; elle est d'un difficile accès, & d'une

dangereuse communication dans le tems des pluyes, ou pendant les brouillards, ce qui n'est pas rare à Paris; alors le pavé, devenu gras, fait craindre à tout moment des chûtes d'autant plus critiques, que le garde-fou n'étant formé que par trois barres de fer très-mal ordonnées, on peut trop aisément se précipiter dans le passage inférieur, ou se blesser dangereusement contre le garde-fou.

Mais comment remédier à tous ces inconvéniens, me dira-t-on peut-être? à cela je réponds que rien n'est plus aisé, il faudroit seulement continuer ce qui est déja exécuté en partie.

A l'instar même du superbe Quai de Pelletier, un des plus magnifiques & des plus hardis de Paris : nous devons l'aisance que procure ce passage, de-

puis le Pont Notre-Dame jusqu'à la Place de la Greve, à Claude Pelletier, Prevôt des Marchands en 1673, & aux talens de Bulet, un des plus fameux Architectes de son tems, sur-tout pour la coupe des pierres.

Il y a sous ce Quai un passage formé par une voûte, dont le dessus sert de continuation pour la communication de la rue de Gêvre à la Greve, qui, sans cela, seroit interrompue.

On pourroit exécuter la même chose relativement à l'Arche Marion, en finissant de couvrir le passage par la continuation de la voûte déja commencée; ce qui, en supprimant la grille de fer placée du côté du Quai de la Mégisserie, procureroit un accès facile, commode & absolument nécessaire aux Carosses & autres voitures; je crois que tous ceux

qui connoissent le local conviendront avec moi que de tous les Embellissemens de Paris, celui que je propose pour le passage de S. Germain l'Auxerrois au Quai Pelletier, est un de ceux dont on ne peut absolument se passer, & que la nécessité auroit dû faire pratiquer depuis long-tems, & que le Public desire ardemment.

Pont Louvier.

PRemiere Partie, pag. 73. j'ai proposé d'entourer l'Isle Louvier d'un bon mûr, & de la fortifier ; j'ajoute qu'il faudroit aussi jetter un Pont de cette Isle dans celle de S. Louis en face & d'allignement de la rue du même nom qui traverse l'Isle d'un bout à l'autre,

observant d'élever du côté de l'Isle Louvier, précisément au bout du Pont, un Arc de triomphe, surmonté d'une Statue équestre du Roi : cette Isle, devenue alors la Citadelle de Paris de ce côté-la, produiroit, je pense, un effet d'autant plus gracieux qu'elle seroit apperçue de bien loin ; il ne faut que connoître le local pour se former, ce me semble, une idée admirable de l'exécution de ce projet ; d'ailleurs, ce Pont procureroit une communication de l'Isle S. Louis au Fauxbourg S. Antoine, qui seroit très-commode pour tous les quartiers situés au-delà de la riviere.

Palais des Thermes, ou Bains.

LEs Antiquités, tant en Bâtimens qu'en Médailles, Monnoyes, Statues ou Livres, font de toutes les Nations ; tous les hommes ont un goût décidé pour ces fortes de choses, & l'ambition de plusieurs à ce sujet n'est pas même remplie, par l'assemblage d'un Cabinet entier de Médailles, ou autres piéces antiques.

On voit de nos jours des hommes traverser les mers & parcourir des régions immenses pour se procurer la vue de quelque ancien monument ; les débris les plus négligés sont pour eux de la derniere importance, ils les dessinent à grand frais, &, de retour dans leur Patrie, ils croyent faire un grand présent

au Public, à l'Univers même, en les faifant graver ; contens alors de leurs travaux, la gloire d'être préconifés par les Journaliftes, & de pouvoir lire leur nom à la tête d'un livre, qui contient l'Hiftoire de leurs fatigues, & des dépenfes immenfes qu'ils ont faites, pour donner à un Public, fouvent ingrat, une idée bien légere de ce qu'ils ont vû, leur fert de récompenfe. M... dit-on, a fait un voyage pénible & laborieux pour fouiller jufques dans les contrées les plus reculées : par exemple, dans les ruines de Palmire, il a copié lui-même plufieurs infcriptions d'un ancien monument épargné par le tems, à la vérité dans une Langue inconnue ; mais il l'a fait, & on doit louer fes efforts, c'eft un grand homme, qu'importe que fa découverte foit inutile à la Patrie, &

qu'il ait prodigué un bien qu'il auroit bien mieux employé au soulagement de tant de misérables qui gémissent sous le poids accablant de la plus dure nécessité ; il a produit une nouveauté, il a, par sa découverte, produit la connoissance d'une nouvelle Langue, les Amateurs de l'antiquité le loueront : un autre a-t-il perdu la vie dans cette pénible recherche, il jouit de sa réputation après sa mort. Admirable avantage ! combien d'ailleurs n'y a-t-il pas de personnes à Paris qui sacrifient l'agréable, & de plus l'utile, pour se procurer une ancienne piece de monnoye, une Médaille ; contens de posséder ces précieux morceaux, respectés par les tems, ils en font leur idole, & leurs plaisirs les plus sensibles, renfermés en elle, ne souffrent aucune altération ; rare effet des idées

humaines,

humaines ; un rien suffit à l'un pour concentrer ses desirs, tandis qu'un autre, dévoré d'ambition, parcourt la terre & les mers pour se procurer des biens encore plus périssables ; aveuglement des hommes ! que vous êtes puissant ; bandeau sinistre, ne tomberez-vous jamais ?

Je ne prétends cependant pas censurer la conduite de personne, chacun a son goût, &, comme le dit fort bien un Auteur très-connu, tous les plaisirs valent ce qu'on les prise ; je veux au contraire donner aux Amateurs de l'Antiquité une preuve non-équivoque de mon sincere attachement pour eux, leur épargner bien des dépenses ; tous les voyages, & par conséquent les dangers qui en sont inséparables ; il est sous leurs yeux, dans Paris même, un monument

128 *Observations.*

antique, bien digne de leur admiration & de leurs recherches; il ne faut qu'approcher, entrer dans la rue de la Harpe, dans une maison où pend pour enseigne la Croix-de-Fer; là, librement, sans dépense, & dans sa propre ville, tous les Citoyens, les Etrangers même peuvent voir un reste bien respectable d'un ancien & superbe Palais, demeure ordinaire de Jules-César & de Julien, qui fut Empereur après lui, & qui fut même reconnu en cette qualité à Paris environ l'an 361. Ce Prince chérissoit alors cette Capitale, & la preuve qu'il en donne lui-même ne doit pas être suspecte; voici comme il parle de son séjour à Paris: ‹‹ Je (a) passai l'hyver, dit-il, dans ›› ma chere ville de Lutece; elle est si-

―――――――――

(a) Jul. Misopog. pag. 61.

» tuée dans une petite Isle où l'on n'en-
» tre que par deux ponts de bois, plan-
» tés de côté & d'autre; le fleuve qui
» l'environne de toutes parts est presque
» toujours au même état, sans enfler ou
» diminuer considérablement; l'eau en
» est très-pure & très-agréable à boire,
» ce qui est d'un grand secours aux Ha-
» bitans; l'hyver est fort doux pour l'or-
» dinaire dans ce lieu, à cause, dit-
» on, de la proximité de l'Océan,
» qui, n'en étant éloigné que de neuf
» cens stades (*a*), y répand peut-être
» quelque chose de la douceur de son
» air, car l'eau de la mer semble être
» plus chaude que l'eau douce des rivie-
» res; soit donc par cette raison, ou par
» quelqu'autre qui ne m'est pas connue,

(*a*) Ce sont cent douze mille Romains, qui font environ 37. de nos lieuës.

» il est certain que l'hyver est moins rude
» en ce pays qu'ailleurs ; au reste, il y
» croît d'excellent vin ; on commence
» aussi à sçavoir l'art d'y élever des Fi-
» guiers, déja devenus fort communs en
» hyver, ils les couvrent de paille de
» froment, & d'autres choses sembla-
» bles, propres à défendre les arbres
» contre les injures des tems. »

L'Empereur Julien raconte ensuite que, s'étant trouvé à Paris pendant un hyver plus rigoureux qu'à l'ordinaire, il avoit vû la Seine couverte de gros glaçons.

D'après ces expressions, il est évident que puisque cet Empereur a séjourné à Paris plusieurs années, il y avoit un Palais en état de le loger avec toute sa Cour ; or tous les Historiens conviennent que, avant l'édifice appellé *de Ther-*

mes, il n'y a jamais eu de Palais connu dans cette Capitale ni aux environs, qui pût servir à cet usage ; donc, nous pouvons, après eux, regarder ce reste de Bâtiment comme le monument le plus ancien que nous ayons à Paris.

L'antiquité de ce Palais une fois prouvée, ne conviendra-t-on pas qu'il est indécent de laisser languir derriere un tas de mazures les précieux restes d'un Edifice aussi somptueux, & qui paroît avoir été construit avec beaucoup de goût & de délicatesse ? La négligence de ceux qui, depuis long-tems auroit pû exposer aux yeux des François & des Etrangers, ce qui en reste encore, est inconcevable ; je veux bien douter si c'est par défaut de connoissance ou de goût ; mais dans tous les cas ce qu'on n'a pas fait jusqu'à présent, il faut le fai-

F v

re ; pour cela je crois convenable de démolir deux mauvaises maisons qui en bornent la vue, leur renversement produira une Place, ensuite qu'on ôte aux environs tout ce qui lui est étranger ; cela fait, il faudra bâtir un mur pour servir de façade sur la rue, & pour figurer sur la Place en dehors ; on pourra construire deux Corps-de-Garde pour les soldats du Guet, ce quartier en a besoin ; ensuite paver tous les environs de l'Edifice, de façon qu'ils soient propres ; couvrir après la Salle qui existe dans son entier, & supprimer le jardin qu'on a formé au-dessus.

Placer ensuite sur la porte d'entrée du côté de la Place, la Statue de Julien, & mettre au-dessous pour inscription *Palais des Thermes, ou Bains construits par Julien Empereur Romain, l'an 361.*

Je crois que ce changement feroit l'éloge de notre discernement, & embelliroit ce quartier de Paris, d'ailleurs fort négligé.

Le Pont-Neuf orné.

AVant d'entrer dans le détail des Embellissemens dont je vois le Pont-Nenf susceptible, même en ajoûtant ce que j'en ai déja dit dans la premiere Partie pag. 121. je crois à propos d'inférer ici le trait d'Histoire qui traite de l'origine de ce Pont, & du Prince auquel nous le devons.

Henri III. par ses Lettres Patentes, regiſtrées au Parlement le 8 Avril 1578, ordonna qu'on construiroit un Pont pour joindre Paris au Fauxbourg S. Germain, qui commençoit dès-lors à devenir considérable.

Il en posa lui-même la premiere pierre le 31 Mai de la même année ; la cérémonie s'en fit avec beaucoup d'appareil, en présence des deux Reines Louise de Lorraine, femme d'Henri III. & Catherine de Médicis, mere de ce Roi, avec tout ce qu'il y avoit alors de distingué à la Cour. On grava sur la premiere pierre ces mots en gros caracteres.

» Henr. III. Fr. & Pol. R. Potentis.
» ausp. Cath. Math. Lud. conju. August.
» ob. e. util. Pub. Fund. Pon. Jac. S. &
» diver. Urb. Nobilis. par. mag. viat.
» comp. m. Rev. om. qu'Imp. & ex.
» com. per. diu. or. æq. con. prid. ca-
» lend. Jun. 1578. »

L'inspection de ce grand Ouvrage fut confiée à Christophle de Thou, premier Président du Parlement, & à quel-

qu'autres personnes de distinction, sous la conduite de Jacques Audrouet du Cerveau, fameux Architecte de son tems, & fort versé dans son art; la toise de l'Ouvrage coûta quatre-vingt-cinq livres, somme considérable pour ce tems-là.

On commença d'abord à travailler avec une grande application aux quatres Piles du côté de la rue Dauphine, qui furent élevées à fleur d'eau dès la premiere année ; mais l'ouvrage, conduit jusques-là avec beaucoup de promptitude, fut suspendu ensuite pendant plus de vingt ans.

Henri IV. qui aimoit beaucoup la ville de Paris, y fit mettre la derniere main en 1604, sous la conduite de Guillaume Marchand, célebre Architecte François. Miron, Lieutenant Civil, élu

138 *Observations.*

la même année Prévôt des Marchands, seconda parfaitement les vues de ce Prince pour l'Embellissement de Paris, & contribua par ses soins à plusieurs autres Edifices, qui feront toujours honneur à la grandeur du Prince & à l'activité du Sujet.

La largeur entiere de ce magnifique Pont est de douze toises, en y comprenant l'épaisseur du Parapet ; toute cette étendue est divisée en trois parties, une au milieu pour les Carosses, qui est de cinq toises ; le reste pour les deux Trotoirs ou Banquettes ; sur chaque Avantbec il y a un avancement en demi cercle de la largeur de la Pille ; autour de ces Rondelles, & tout le long du Pont, il regne une corniche fort solide, portée sur des grandes Consoles, soutenues par des Mascarons, ce qui produit un très-bel effet.

La Statue équestre d'Henri IV. placée au milieu d'une Esplanade en corps avancé sur la riviere, orne beaucoup ce Pont : ce beau Monument a été érigé le 23 du mois d'Août de l'année 1614, & n'a été terminé qu'en 1635.

Le Roi Louis XIII. y mit la premiere pierre, sous la Régence de Marie de Médicis sa mere, à laquelle le Grand Duc Cosme, second du nom, avoit envoyé le Cheval sur lequel est placée la Figure d'Henri le Grand, faite par un nommé Dupré, fameux Sculpteur.

La dépense du pied-d'estal & de tous les ornemens qui le décorent a coûté quatre ving-dix mille livres, somme peu considérable, eu égard au temps présent.

D'après cet exposé, il semble que ce Pont, déja si bien orné, ne soit plus

susceptible d'aucun Embellissement ; je pense cependant le contraire, & voici comme je l'entends : je voudrois qu'aux huit extrémités des quatre Trotoirs situés aux deux parties de ce Pont, on construisît huit Piramides, surmontées par une grosse Fleur-de-Lys, & qu'aux Facettes du pied-d'estal, on gravât sur marbre noir & en lettres d'or les plus glorieux évenemens du regne d'Henri le Grand : ces Piramides formeroient d'ailleurs des points de vue charmans aux six Quais qui vont aboutir à ce Pont & aux rues qui lui servent de perspective.

Je crois ensuite qu'il seroit convenable de supprimer la Grille de fer qui borne l'Entrée de la Place où est la Statue du Roi, celle qui entoure le pied-d'estal suffit, & il conviendroit de lais-

144 *Observations.*

ser la liberté aux Habitans de Paris d'aller promener sur le reste de la Terrasse, observant de la faire paver & d'y pratiquer deux Fontaines, auxquelles la Samaritaine & le Château pareil que j'ai proposé de construire sur l'autre bras de la riviere, fourniroient l'eau nécessaire: on ne sçauroit trop multiplier les Fontaines, elles procurent un agrément qui plaît à tout le monde.

La Place Dauphine, dont l'entrée est irréguliere, pourroit aussi recevoir quelqu'ornement, & en procurer à celle du Pont, en abattant les deux premieres maisons des deux côtés, l'entrée, à présent trop resserrée, deviendroit plus libre, & deux Fontaines, surmontées de Statues relatives aux belles actions de l'immortel Henri IV. embelliroient le tout.

N'est-il pas juste de prodiguer des

mbellissemens à la premiere des Places
e Paris, à celle dont le monument res-
ectable présentera toujours à la Posté-
ité la plus reculée, l'Effigie du Prince
e plus grand, le plus valeureux & le
lus sage, enfin, du meilleur des Rois
qui n'auroit pas son égal dans l'His-
oire, si nous n'avions pas le bonheur
e le voir revivre dans la personne de
ouis le Bien-Aimé, quinziéme du
om ?

Comédie Françoise & Italienne.

Vant d'entrer dans le détail des
Embellissemens ou de la réforme
ue je crois convenable de faire dans
s deux Troupes des Comédiens Fran-
ois & Italiens; je ne crois pas hors de

G ij

propos, pour satisfaire ceux qui ne connoissent ces deux Troupes que de nom, de placer ici quelque chose concernant leur origine, leurs progrès & la forme de leur établissement ; ce sera d'après Michel Felibien, & Gui-Alexis Lobineau, Auteurs connus de l'Histoire de Paris, que je traiterai cet article : j'ai d'ailleurs vérifié moi-même les preuves, & je serois en état de les rapporter si la briéveté que je me suis prescrite dans cet Ouvrage ne m'en empêchoit.

Origine du Théâtre François.

JE passerai sous silence toutes les Troupes des Histrions, Trouveurs ou Inventeurs, Jongleurs, Mimes & Pantomimes, pour passer tout d'un coup

au regne de Charles VI. véritable époque de l'origine du Théâtre François.

En 1398, une Troupe de mauvais Poëtes introduisirent sur la Scène quelques Personnages; leur premier essai se fit au Bourg de S. Maur, à deux petites lieues de Paris; ils prirent pour sujet la Passion de Notre Seigneur, ce qui parut particulier. Le Prévôt de Paris en ayant été averti, rendit une Ordonnance le 3 Juin 1398, *portant défense à tous les Habitans de Paris, à ceux de S. Maur, & les autres Villes de sa Jurisdiction, de représenter aucuns jeux de Personnages, soit des Vies des Saints ou autrement, sans le congé du Roi, à peine d'encourir son indignation, & de forfaire envers lui.* Cette Ordonnance obligea les nouveaux Acteurs de se pourvoir à la Cour, en faisant ériger leur Société en Confrairie

de la Paſſion de N. S. Le Roi Charles VI. aſſiſta à quelques-unes de leurs Repréſentations, & en fut ſi ſatisfait qu'il autoriſa quelque tems après leur Etabliſſement, ſous le titre de Maîtres, Gouverneurs & Confreres de la Confrairie de la Paſſion & Réſurrection de N. S. fondée dans l'Egliſe de la Sainte Trinité à Paris, comme en font foi ſes Lettres Patentes, dattées du 4 Décembre 1402, regiſtrées au Châtelet le Lundi douze Mars ſuivant : il paroît même qu'il voulut être de leur Confrairie, & exciter les autres à s'y aggréger ; il les prit enſuite ſous ſa protection, & leur permit d'établir leur Théâtre à l'Hôpital de la Trinité. Les Religieux d'Hermieres qui le deſſervoient, leur louerent la principale piece de leur maiſon ; ce fut là que les Conferes de la Paſſion donne-

rent au peuple les jours de Fêtes divers Spectacles de piété, par la Représentation des Histoires de l'Ancien & Nouveau Testament. Ces Piéces, d'un goût singulier & ridicule, représentées sous le titre de moralités, charmerent tellement le Public, qu'on avança ces jours-là les Vêpres dans plusieurs Eglises, afin de donner le tems d'assister à ces Spectacles de dévotion, sans perdre l'Office Divin.

Le Roi François I. par ses Lettres Patentes du mois de Janvier 1518, confirma les Privileges de la Confrairie de la Passion : en 1547 les Confreres de la Passion furent obligés de quitter leur Salle de l'Hôpital de la Trinité, parce que l'on y forma un Etablissement pour des Orphelins : ce changement les ayant obligés de chercher une autre maison

pour y donner leur Représentation, par Contrat du 18 Juillet 1548, ils acheterent de Jean Rouvet une partie des places des Hôtels de Bourgogne & d'Artois : assurés de ce nouveau Théâtre, ils présenterent Requête au Parlement pour en obtenir la permission d'y continuer leurs Jeux, avec défense à tous autres de donner de ces sortes de Spectacles au Public, à moins d'être avoués par la Confrairie. *Le Parlement, par son Arrêt du 17 Novembre 1548, leur accorda la derniere partie de leur Requête, & quand à la premiere, leur défendit de jouer le Mystere de la Passion, sur peine d'amende arbitraire : du reste, leur permit de jouer d'autres Pieces profanes, honêtes & licites, sans offenser ni injurier personne.*

Déchus par cet Arrêt de représenter

158 *Observations*,

les Mysteres de la Religion, les Confreres de la Passion continuerent à jouer des Pieces profanes jusqu'au Regne d'Henri IV. qu'ils essayerent d'obtenir la liberté générale de représenter toutes sortes de Sujets, par une Requête qu'ils présenterent à ce Monarque, & à laquelle ils joignirent les Lettres Patentes de Charles VI. confirmées par Henri II. en Janvier 1554, par François II. au mois de Mars 1559, & par Henri III. en 1575. Sur le vû de cette Requête, Henri IV. par ses Lettres du mois d'Août 1597, en confirmant les Lettres de ses Prédécesseurs, leur permit *de donner les Mysteres de l'Ancien & du Nouveau Testament, & toutes autres Pieces honnêtes & recréatives, avec défense à tous autres de les représenter ailleurs qu'en l'Hôtel de Bourgogne.*

Le Parlement enregistra ces Lettres le 28 Novembre 1598, pour les Pieces profanes seulement, avec défense de représenter la Passion.

Les mêmes Privileges restraints par l'enregistrement, furent confirmés par autres Lettres Patentes de Louis XIII. du mois de Décembre 1612, registrées au Parlement le 29 Janvier. Dans la suite pour reprimer la licence du Théâtre, le même Roi Louis XIII. par ses Lettres Patentes du 16 Avril 1641, fit de très-séveres défenses à tous Comédiens de représenter aucune Piece qui pût blesser l'honnêteté publique, à peine d'être déclarés infâmes ; ces Lettres furent enregistrées au Parlement le 24 Avril de la même année.

Malgré tous ces Privileges accordés aux Confreres de la Passion, d'autres

Comédiens tenterent de s'établir dans différens quartiers de Paris; en 1584, une Troupe s'établit à l'Hôtel de Clugny; mais le Parlement, par un Arrêt du 6 Octobre, leur défendit de repréfenter: en 1632, une autre Troupe ouvrit fon Théâtre rue Michel-le-Comte, avec la permiffion du Lieutenant Civil: les Confreres de la Paffion s'en plaignirent, & il intervint un Arrêt du Parlement du 22 Mars 1633, qui défendit à ces Comédiens de repréfenter au préjudice des Privileges des Confreres de la Paffion, auxquels, par le même Arrêt, il fut ordonné de fe conformer à l'enregiftrement des dernieres Lettres Patentes de 1612.

Dès 1588, deux nouvelles Troupes de Comédiens, l'une de François, l'autre d'Italiens, avoient auffi tenté de s'é-

tablir à Paris, mais le Parlement leur défendit constamment de jouer leurs Pieces, ni de faire des tours ou subtilités ; malgré toutes ces défenses, une Troupe de Comédiens s'établit à la Foire S. Germain, & fut autorisée pour la durée de la Foire seulement, par Ordonnance du Lieutenant Civil, en datte du 5 Février 1596, aux conditions y portées. Enfin la ville de Paris, par ses accroissemens, obligea les anciens Comédiens, pour la commodité publique, à se partager en deux Troupes, dont une demeura à l'Hôtel de Bourgogne, & l'autre éleva un Théâtre à l'Hôtel d'Argent au Marais : Nous avons une Ordonnance de Police du 12 Novembre 1609, où il est parlé de ces deux Troupes de Comédiens, & d'un Reglement dont le détail seroit trop long. Après bien des con-

testations, ils continuerent leurs Repré-sentations jusqu'en 1697, que les Comédiens Italiens furent bannis de la France, par ordre du Roi ; les François ont toujours continué leurs Représentations dans leur Hôtel, situé rue des Fossés, Fauxbourg S. Germain, où ils ont formé leur établissement, par Arrêt du Conseil de 1688, dans le Jeu de Paulme de l'Etoile, & les Italiens, rappellés en France en 1716 par feu M. le Duc d'Orleans, Régent, ont toujours été depuis en possession de l'Hôtel de Bourgogne, où ils continuent d'amuser agréablement le Public par des Pieces choisies, & par des Acteurs & Actrices admirables : parmi ces dernieres, Madame Favart tient le premier rang, & fait les délices de Paris.

Voilà le précis des progrès du

Théâtre

Théâtre François, il nous reste à présent à examiner les changemens qu'il conviendroit faire pour perfectionner les Comédies ou leurs Représentations, & rendre le Spectacle plus noble, plus riant & plus varié.

Embellissemens du Théâtre François & Italien.

IL est certain que les Salles des Spectacles à Paris, sont inférieures en étendue & en beauté apparente à toutes celles de la France; rien cependant n'est plus contraire à l'idée que les François & les Etrangers conçoivent de l'excellence du tout en général dans Paris : il faudroit donc, pour concilier la réalité avec l'opinion commune & naturelle,

faire construire des Hôtels pour les Comédiens, qui répondissent, par leur magnificence, à la grandeur du Monarque, sous la protection duquel ils sont ; ou bien, en laissant subsister ceux qui existent, orner du moins, autant qu'il est possible, & la Scène & le Théâtre ; deux objets que je vais traiter séparément & briévement.

D'abord, pour embellir la Scène, il faudroit supprimer les Moucheurs ; ils remplissent très-mal les entr'Actes, & donnent une foible idée des ressources du Théâtre François ; pour moi je crois qu'une danse convenable à la Piece qu'on joue, ou bien un *duo*, ou tout autre récit bien chanté, satisferoit mieux les Spectateurs, & délasseroit en quelque façon le Parterre, qui murmure souvent avec raison contre la lenteur du Jeu.

Quand au Théâtre, il offre plusieurs sujets d'Embellissement : en premier lieu, je pense qu'il conviendroit de supprimer les Lustres, ou du moins de les placer dans les entre-Coulisses; la raison de ce changement auroit dû s'offrir à tout le monde depuis long-tems; non-seulement ils bornent la vue des secondes & troisiémes Loges, mais encore de tous les Spectateurs en général, lorsqu'il arrive quelque coup de Théâtre.

2°. Il faudroit substituer aux chandelles de suif des bougies proportionnées en grosseur & en poids à la durée du Spectacle, afin qu'elles pussent servir le premier jour dans les Lustres, & le second dans la cave qui borde le Théâtre : je crois qu'il n'est pas nécessaire d'exposer les raisons qui me portent à proposer cet Embellissement. La mau-

vaise odeur qu'exhalent les chandelles de suif, & la fumée qu'elles occasionnent suffit, pour en démontrer l'agréable & l'utile.

Mais comme il se pourroit bien que les Comédiens représenteroient avec justice que ce changement leur occasionneroit une dépense considérable, je préviens leur difficulté, en proposant de leur permettre de tiercer toute l'année, avec défense d'augmenter, sous quelque prétexte que ce puisse être, même à l'occasion d'une Piece nouvelle, & au surplus, de porter les places du Parterre jusqu'à une liv. 4 s. je crois que cette augmentation suffira pour les dédommager de la dépense qu'occasionnera la bougie, & que personne ne sera fâché de ce changement, attendu qu'à l'exception du Parterre, les Loges sont tierces pres-

que toute l'année. Je voudrois enfuite qu'on changeât de tems en tems les Décorations : les Comédiens François font fur tout dans l'ufage de fe fervir toujours de la même, il faudroit au contraire, pour rendre le fpectacle riant, les varier, & ne rien négliger, afin qu'autant qu'il feroit poffible, elles fuffent relatives à la Piece qu'on joue.

Le tems qui s'écoule depuis la grande jufqu'à la petite Piece, eft auffi très-fouvent, pour ne pas dire toujours, confidérable. Le Théâtre languit alors, & les Spectateurs; laffés d'attendre, font forcés, du moins pour la plûpart, de quitter les Loges & le Parterre pour aller dans la rue chercher un amufement qui puiffe diffiper l'ennui répandu dans la Salle du Spectacle : ne feroit-il pas plus convenable de trouver cette ref-

source dans quelque danse ou dans le chant ? les Acteurs ne sont-ils pas payés pour nous amuser ? & devons-nous souffrir qu'ils abusent ainsi de notre complaisance, commençant souvent très-tard la Représentation de leur Piece, ou jouant négligemment ? Les Etrangers sont souvent tentés de croire qu'ils payent les Spectateurs pour se prêter à leur amusement. Bannissons de nos Théâtres tous ces abus, réformons ce qu'il y a de défectueux, &, le rendant aussi parfait que la vivacité Françoise peut le permettre, apprenons aux Comédiens qu'ils doivent leur fortune à nos libéralités, & leur succès à nos applaudissemens, lorsqu'ils sont accordés au mérite.

Murs de clôture des Maisons Religieuses ou des Jardins.

LEs murs de clôture des Maisons Religieuses forment dans les rues qu'ils occupent, en tout ou en partie, non-seulement un coup d'œil désagreable, mais encore ils rendent les rues obscures, on n'y passe qu'avec peine, ou par nécessité, & on les évite avec grand soin. Pour remédier à tous ces inconvéniens, il suffiroit, je pense, d'ordonner qu'après l'Edit qui interviendra, les Religieux ou Religieuses soient tenus de faire figurer par étages marqués par des cordons de pierre, dans toute la longueur & hauteur, des fenêtres fermées; s'ils le jugent à propos, mais toujours avec des balcons ; que le faîte soit sur-

182 *Observations.*

tout terminé par une Balustrade de pierre; alors ces murs ne formeront aucun contraste, & rendront au contraire un point de vue gracieux. Pour s'en convaincre, il suffira de se transporter dans la rue du Colombier & S. Benoît, Fauxbourg S. Germain, & par la spéculative du plan, juger de l'effet de la réalité; je suis très-persuadé que cet Embellissement, de peu de conséquence en apparence, produira cependant un très-bel effet.

Les murs des Jardins sont susceptibles du même ornement, observant seulement d'ordonner que la Balustrade qui formera la cimaise du mur, se trouve toujours au niveau du premier étage pour figurer avec les Balcons : on pourroit même par ce moyen pratiquer une Terrasse qui serviroit d'ornement à l'Appar-

tement, & de Gallerie couverte au Jardin. Ceux qui se trouveront dans le cas d'exécuter cet Embellissement, me sçauront assurément gré de les avoir contraints à se procurer cette agréable nécessité.

Rue de l'Arbre-Sec.

SI d'un consentement unanime l'allignement des rues, sur-tout dans les grandes Villes, produit un effet charmant, que ne doit-on pas se promettre de celle de l'Arbre-Sec, dans laquelle le retranchement ou l'allignement, pour me servir du terme consacré, de cinq ou six maisons, qu'il seroit à propos de reculer de quelques pieds, procureroit non-seulement la vue du Pont-Neuf & du Fauxbourg S. Germain, mais encore

celle de la Statue équestre du grand Henri ? peut-on trop multiplier les vues d'un Monument auſſi reſpectable, d'un Prince auſſi bon, & dont le ſouvenir ſera toujours cher à tous les François ? le nombre infini des Buſtes de ce Monarque, placés dans différens endroits de cette Capitale, en ſont une preuve bien convaincante, & s'il étoit beſoin de témoignage, pour ce que j'avance, les deux vers qu'un Marchand de Soye vient de faire placer ſous la figure repréſentative de ce Roi, dans la rue S. Honoré, vis-à-vis celle de la Lingerie, en ſeroit une non-équivoque. Les voici:

Henri Magni recreat præſentia cives
Quos illi æterno fœdere junxit amor.

Rue Traisnée près S. Eustache.

IL ne tombe pas sous les sens que la rue Traisnée soit susceptible d'Embellissement ; il est même certain qu'on la considere simplement comme une rue de traverse, ou, tout au plus, de communication indifférente ; pour moi au contraire je pense bien différemment, & je la regarde comme une des plus essentielles de Paris, & des plus propres à être embellie. En effet, elle opere une communication des plus fréquentées pour la Comédie Italienne, pour la rue Montmartre, pour les deux Marchés aux Poirées, & du Bled, pour la rue des Prouvaires, extrêmement pratiquée, & pour la Place des Victoires, elle est très-susceptible d'être embellie;

rien de plus vrai : pour le prouver voici mon sentiment. Il faut d'abord retrancher la maison qui fait la rue de la Pointe S. Eustache, & qui occasionne un embarras très-considérable & journalier dans ce quartier ; alors la rue Traisnée tombera directement dans celle appellée Comtesse d'Artois ; ensuite alligner dans toute sa longueur la rue dont il s'agit, lui donnant une largeur qui produise la vue de la rue Coquiliere : par ce moyen on ne sera pas exposé aux accidens qui arrivent continuellement lorsque deux Voitures se rencontrent dans cette rue ; au surplus, la dépense ne sera pas bien considérable, parce que les maisons qu'il faut reculer sont fort mauvaises. L'utilité de cette réparation est si sensible & si essentielle, qu'il est surprenant qu'on n'y ait pas pourvu plutôt.

Pointe

Pointe Saint Eustache.

J'Ai proposé dans l'article précédent de supprimer la maison qui forme la Pointe S. Eustache, pour procurer à la rue Comtesse d'Artois un débouché aisé dans celle dite la rue Traisnée; j'ajoute que pour embellir ce quartier, & former un point de vue aux six rues qui viennent aboutir à ce Carrefour, il seroit à propos de construire une belle Fontaine, adossée à la maison qui sera à la Pointe, lors de la suppression de la premiere. On pourroit y placer aussi une Statue pédestre du Roi. Je crois que cet Embellissement seroit tout à la fois utile & agréable. Utile, parce qu'il procureroit de l'eau dans un quartier où

elle est très-nécessaire, à cause du concours étonnant occasionné par les deux Marchés ; & agréable, parce qu'il formeroit une perspective admirable : on ne sçauroit d'ailleurs trop multiplier les Fontaines dans Paris, c'est un fait qui n'est pas contesté, & dont on a senti l'utilité dans tous les tems. Le regne d'Henri le Grand, de Louis XIII. & de Louis XIV. on peut même ajoûter de Louis XV. nous en fournissent des preuves très-convaincantes. Ces Princes ont contribué à leur établissement, & leurs Ministres ont toujours accueilli les projets qu'on a présentés pour en construire de nouvelles dans les quartiers où on les a cru nécessaires. Celui dont je traite en a assurément un besoin extrême ; de sorte que la construction de celle que je propose sera aussi utile qu'agréable.

Pont du Saint-Esprit.

LA situation de l'Hôtel-de-Ville, sa nouvelle construction, proposée dans le premier Tome, page cent treize & suivantes, celle de l'Eglise Métropole de Notre-Dame, l'Hôtel-Dieu, les cérémonies usitées à l'occasion des réjouissances publiques : tout enfin doit également concourir à faire regarder la construction du Pont que je propose comme une chose indispensable; pour le prouver, il suffira, sans entrer dans un détail trop étendu, de se représenter le circuit étonnant que le Corps-de-Ville est obligé de faire pour se rendre à la Métropole, lorsqu'on chante un *Te Deum* à l'occasion de quelqu'évenement mémorable. C'est peu pour lui

d'avoir à suivre l'étendue du Quai de la Grêve, des Ormes, le Pont Marie, le Quai de l'Isle S. Louis, il faut encore traverser le Pont-Rouge, & les petites rues détournées du Cloître Notre-Dame. Est-ce bien là la majesté avec laquelle un Corps aussi célebre doit conduire sa marche ? Non, sans doute, un fait aussi évident ne trouvera point de Contradicteur ; c'est un sentiment commun, une remarque qui n'a échappé à personne, & cependant on a laissé subsister cette irrégularité, sans songer, ou du moins sans proposer les moyens d'y remédier. Je vais mettre au jour mes idées à ce sujet ; tout Lecteur judicieux pourra se représenter la beauté de l'exécution, l'agréable, le commode & l'utile de sa communication.

I iv

Plan du nouveau Pont, de la nouvelle Rue & du Portail de l'Hôtel-Dieu.

PAge 113. de la premiere Partie, j'ai proposé de construire un Hôtel de Ville dans le même endroit où il est actuellement, & dont la façade principale, conséquemment à ce Plan, se trouvera en face de la riviere.

D'un autre côté, j'ajoute que le dessein, formé depuis long-tems, d'abattre l'Eglise de l'Hôtel-Dieu, & d'alligner la rue Neuve Notre-Dame, pour procurer à la Métropole une Place convenable, exécuté dès-à-présent, ce qui doit faire un objet principal des Embellissemens de Paris. Voici comme je conçois le Pont proposé.

En face de la principale entrée de l'Hôtel-de-Ville, jetter un magnifique Pont sur la riviere, dont la premiere culée aura pour base le Quai Pelletier, poussé, comme je l'ai déja dit, jusqu'à la rue de la Mortellerie, & la derniere, l'Hôtel des Ursins, à travers duquel il faudra percer une très-belle rue; dans la direction du Parvis Notre-Dame, en perspective, on construira un superbe Portail à l'Hôtel-Dieu, de sorte que, placé sur le Pont, on verra d'un côté la façade de l'Hôtel-de-Ville, & de l'autre, le Portail proposé. Je ne crois pas un raisonnement nécessaire pour démontrer le beau de ce projet.

Revenons à la construction du Pont; au milieu duquel il conviendroit de former des deux côtés une Esplanade ou Corps avancé, un peu plus grand que

celui du Pont-Neuf, où la Statue équestre du Roi Henri IV. est placée.

Sur le premier de ces Corps, avancés à gauche, on formera un Château d'eau, pour en fournir à la Place de la Grève & aux environs, dans les quartiers adjacens, où les Fontaines sont en trop petit nombre autour de ce Château, construit d'une façon très dégagée; il y aura un Platte-forme, sur laquelle seront placés les Canons de la Ville, pour y demeurer toujours.

De l'autre côté du Pont, & sur l'avant-Corps, on placera ordinairement les Feux d'artifice; les accidens qui arrivent dans ces occasions sur la Place de Grève, auroient dû engager ceux qui en ont la direction, & ne pas permettre qu'ils y fussent tirés.

Au milieu de la Place de l'Hôtel-de-

Ville, & en perspective de la principale entrée & du Pont, il conviendroit de placer une Statue équestre du Roi, représenté en habit de guerre, & sur les Façades du Pied-d'estal, tous les évenemens relatifs à la fameuse Bataille de Fontenoy : ce trait de notre Histoire est assez éclattant pour mériter d'être gravé sur l'airain, & transmis par un monument public, représentatif de celui qui en est le Héros à la postérité la plus reculée.

Quant à la rue que j'ai proposée de percer dans l'allignement du Pont, & à travers de l'Hôtel des Ursins ; je crois à propos de lui donner une largeur considérable, observant de former une Gallerie de colonnes couplées de chaque côté, pour procurer un débouché aisé & à l'abri de tout danger aux gens de

pied, une Terrasse bordée d'une Balustrade aux maisons, & un ornement à toute la rue, au Pont S. Esprit, & au Quartier.

Lanternes.

J'Ai dit dans le premier Volume, pag. 89. qu'il conviendroit de doubler le nombre des Lanternes : j'ajoute qu'il seroit aussi à propos de les allumer pendant toute l'année, observant de faire faire des chandelles proportionnées à la durée de la nuit en tout tems ; je ne conçois pas quel a pû être le motif de la suppression d'un secours si nécessaire pendant une partie du Printems, & durant tout l'Eté : la Police, d'ailleurs si clairvoyante, n'a donc pas réfléchi sur l'in-

convénient notable qu'il résulte d'une obscurité, souvent très-fatale dans les rues de Paris, pendant la belle saison. N'est-il pas sensible que les nuits étant douces & le tems serein, les Bourgeois, occupés à leur commerce pendant toute la journée, vont pendant une partie de la nuit se délasser des fatigues du jour, soit sur les remparts, soit dans d'autres promenades publiques ? l'obscurité qui regne dans tous les quartiers ne favorise-t-elle pas alors les voleurs & les assassins, malgré l'exacte vigilance des deux Troupes du Guet ? & n'éprouvons-nous pas tous les ans, par une expérience trop fatale, combien les vols & les assassinats sont plus communs dans la belle saison ? Pourroit-on opposer à une nécessité si urgente, à un bien si général, la dépense nécessaire pour les chandelles ?

Tout le monde en seroit à la vérité surpris, puisque tous les Habitans de Paris y contribuent ; mais pour prévenir toute objection, la Caisse des Embellissemens se chargera d'en faire les frais, & je ne pense pas que par-là elle s'éloigne du but de son établissement. Quoi de plus précieux en effet que la vie ! & peut-on prendre trop de précautions pour la conserver ? D'après ce raisonnement, je conclus que non-seulement le nombre des Lanternes sera double, mais encore qu'elles seront suspendues avec des potences, & qu'on les allumera toute l'année sans interruption, même les jours qu'il fera clair de Lune, observant seulement de les proportionner alors à la durée de la nuit ; & dans le cas où le clair de Lune ne devra se terminer qu'à deux ou trois heures du matin, pour ne

pas occasionner un dérangement à ceux qui sont chargés de les allumer, ils pourront les placer à minuit précis, avec proportion, pour qu'elles durent jusqu'au jour. Je crois que cet Embellissement, vû son utilité & son absolue nécessité, sera du goût de tout le monde.

Fin de la seconde Partie.

APPROBATION.

J'AI lû par ordre de Monseigneur le Chancelier, un Manuscrit intitulé : *Projet d'Embellissemens, &c.* & j'ai cru que l'impression en pouvoit être permise. A Paris ce 3. Novembre 1755.

TRUBLET.

www.ingramcontent.com/pod-product-compliance
Lightning Source LLC
Chambersburg PA
CBHW071531220526
45469CB00003B/738